ALEXIS
ET
ROSETTE,
MÉLODRAME
EN UN ACTE.
PAR M. GUILLEMAIN.

Repréfenté pour la premiere fois à Paris, fur le Théâtre de S. A. S. Monfeigneur le Comte DE BEAUJOLOIS, au Palais Royal, le Jeudi 18 Mai 1786.

Le prix eft de 1 liv. 4 fols.

A PARIS,
Chez CAILLEAU, Imprimeur-Libraire, rue Galande, N°. 64.

M. DCC. LXXXVI.

PERSONNAGES.

ROSETTE, fille de Madame Dubois.
La Mere DUBOIS, pauvre Payſanne.
COLIN, jeune Fermier.
ALEXIS, jeune Ouvrier de Campagne.
Le Pere SIMON, Fermier.
Villageois, Villageoiſes.

La Scène eſt au Village.

ALEXIS ET ROSETTE,

MÉLODRAME.

Le Théâtre repréſente un Hameau : on voit ſur le devant la Chaumiere de la Mere Dubois.

SCENE PREMIERE.

ROSETTE, *ſeule.*

(*Au lever de la Toile, on la voit filant à la porte de ſa maiſon.*)

8 Premieres meſures de l'air : Et je file.

Que le travail ennuie, quand on ne gagne pas aſſez !

8 Meſures ſuivantes de l'air précédent.

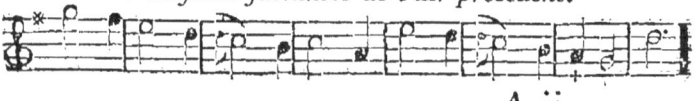

A ij

4 ALEXIS ET ROSETTE,

Faut que ma Mere se donne encore de la peine : mon gain est trop foible, pour l'en exempter.

8 Dernieres mesures de l'air précedent.

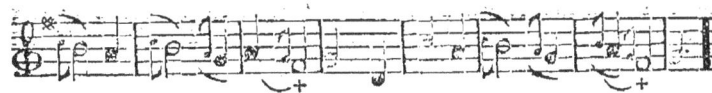

(*Elle interrompt son travail.*)

La pauvre femme ! queu mal elle a encore ! Dans le bois, drès le matin, alle coupe des branches ; & en les rassemblant, alle en fait des fagots pour les vendre. Queu peine ! Ce qui me désole, c'est que d'pis queuques tems, alle gagne trois fois pus qu'auparavant : pour ça faut qu'alle fasse trois fois plus de besogne.... Ah ! savoir !.... p't-être que non :..... p't-être que c'est le Ciel qui bénit le travail de la vieillesse.

(*Elle reprend son travail.*)

SCENE II.
SIMON, ROSETTE.

16 Mesures du majeur de : A quoi s'occupe Madelon.

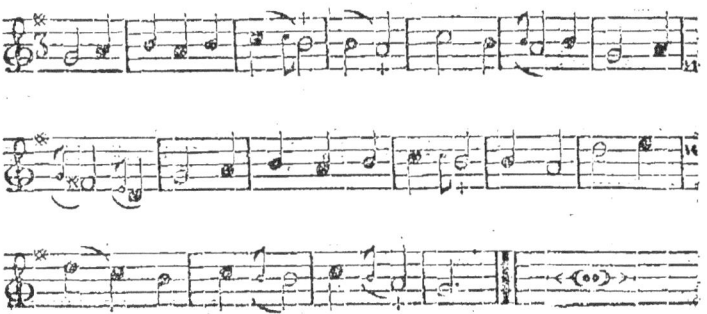

MÉLODRAME.

(*Simon va pour traverser le Théâtre : il apperçoit Rosette, & s'arrête : il la regarde avec des yeux satisfaits de voir une jeune personne aimable.*)

SIMON, *s'approchant de Rosette.*

A quoi s'occupe ste belle enfant-là?

ROSETTE.

Hélas, Monsieur Simon! vous le voyez.

(*Elle montre son ouvrage pendant les 4 premieres mesures suivantes, & se remet à filer à la 5.me mesure.*)

8 *Premieres mesures du mineur:* Je m'occupe avec mon fuseau.

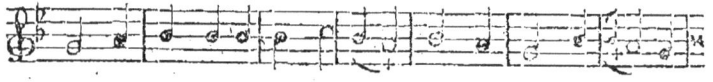

SIMON, *à part, gaiement.*

Alle est gentille comme un cœur,

8 *Dernieres mesures du mineur ci-dessus.*

SIMON.

Sûrement ce travail-là ne vous enrichit pas pus qu'il ne faut.

ROSETTE, *travaillant.*

Ah! Monsieur, ne m'en parlez pas.

SIMON.

Faut pas que ça vous mette martel en tête.

Vous êtes jeune & jolie : aveuc ça, Rosette, on peut tout espérer.

ROSETTE, *travaillant.*

Vous êtes ben bon : je ne fis pas ce qu'ous dites : mais quand même, quoi espérer au Village ?

SIMON.

C'est vrai que c'est pas-là qu'ordinairement la beauté fait fortune : mais, je dis, le Village peut vous être favorable : v'la Colin qui vous aime : c'est une bonne affaire. Des Fermiers de ce canton-ci, après moi, c'est le plus coffu.

ROSETTE, *se levant.*

Monsieur Colin me fait des politesses : je ne sais pas comment que ça finira : c'est à ma Mere à voir ça : mais, Monsieur Colin n'est pas le seul qui me dise des jolies choses.

SIMON.

Vous voulez me parler d'Alexis, qui travaille chez moi.

ROSETTE.

Oui, Monsieur.

SIMON.

Laissez-le là, mon enfant : ça ne vaut rien : pas le sou.

ROSETTE.

S'il n'est pas riche, il est ben bon garçon.

SIMON.

Bon garçon, je n'en fais rien.

ROSETTE.

Je vous en ai entendu faire l'éloge.

SIMON.

C'eſt vrai : mais depuis queuque tems je ne ſaurois trop que vous dire. Il fait autant de beſogne qu'autrefois : pas de difficulté : mais il y met moitié moins de tems : ce qu'il fait eſt ben fait : j'ai pas à me plaindre ; mais tous les jours il va je ne ſais où. A préſent même je le cherche ; je ne l'ai pas encore vu d'aujourd'hui.

ROSETTE.

Il n'a pas paru ici pourtant.

SIMON.

Vous voyez ben ; ça ne ſent pas bon pour vous-même. S'il étoit ben amoureux, n'étant pas chez moi, il ſeroit chez vous. Ce garçon-là a d'z-allures. Aveuc ça, panier percé : j'ai beau le payer tous les jours, comme c'eſt convenu : il n'a jamais d'argent de la veille ; je ne ſais ce qu'il en fait ; ça ſe dérange : croyez-moi, ne penſez qu'à Colin ; v'la ce qu'il vous faut.

SCENE III.

Les précédens, COLIN.

Les 4 premieres meſures de l'air : D'un bouquet de romarin.

SIMON.

Et tenez, le v'là ce Colin.

COLIN, *portant un bouquet noué galamment avec des rubans, mais dans lequel il n'y a point de roses.*

Ah! serviteur, au Pere Simon.

SIMON.

Bon jour! T'as-là un bouquet superbe.

COLIN.

Je n'ai pas choisi le pus laid.

SIMON.

A qui est-il destiné?

COLIN, *souriant & regardant Rosette.*

Je n'ai pas besoin de vous le dire.

(*Il s'approche de Rosette, & lui offre son bouquet, pendant les 4 mesures qui suivent.*)

4 *Mesures suivantes, qui sont les 4 premieres répétées de l'air précédent:* Il fut le porter soudain à sa Colinette.

(*Rosette va pour prendre le bouquet.*)

ROSETTE.

Ma Mere ne me l'a pas défendu.

(*Simon s'oppose à ce qu'elle prenne le bouquet.*)

SIMON.

Un moment, la belle. J'ai donné des bouquets aussi, moi, jadis: je sais ce que c'est: ça

MÉLODRAME.

à une valeur. Queuque ça vaudra à Colin ? (*à Colin.*) Tu ne sais pas faire tes marchés, toi.

(*Colin témoigne qu'il ne veut rien en échange de son bouquet, pendant les 4 mesures suivantes.*)

4 *Mesures suivantes de l'air précédent :* Je ne veux rien, mon enfant, &c.

ROSETTE.

Vous le voyez, Colin est pus généreux que vous n'étiez, vous.

SIMON.

Bernique ! je ne consentirai jamais à ça : d'ailleurs, c'est pas la coutume.

COLIN.

Dame ! écoutez donc, Rosette : il en sait long, Monsieur Simon : faut le croire : & pis qu'absolument il me revient queuque chose....

4 *Dernieres mesures de l'air précédent :* Accorde-moi seulement, &c.

(*Colin se met en devoir de mettre le bouquet dans le corset de Rosette.*)

(*Rosette le repousse.*)

Les 4 premieres mesures du refrain : Ne dérangez pas le monde.

ALEXIS ET ROSETTE,

SIMON, *à part.*

A'tient bon.

COLIN, *à Rosette, en voulant encore lui mettre le bouquet.*

Je t'en prie.

(*Rosette le repousse.*)

4 Dernieres mesures du refrain ci-dessus.

(*Rosette, pendant ces quatre dernieres mesures, prend un air sévère.*)

COLIN.

Ah! Rosette, vous vous fâchez : pardon! prenez mon bouquet : mettez-le vous-même. Prenez.....

ROSETTE.

Vous mériteriez......

COLIN.

Pardon, Rosette : c'est pas ma faute : c'est la faute au Pere Simon.

(*Simon rit à un coin de l'avant-scène : Rosette prenant négligemment le bouquet, va le mettre à l'autre coin de l'avant-scène.*)

ROSETTE, *à part.*

Prenons-le toujours.

COLIN, *allant à Simon.*

Je fais ben de suivre vos conseils, à vous : ça me réussit.

MÉLODRAME.

(*Simon rit avant que de répondre.*)

ROSETTE, *à Colin.*

Ça fait que Monsieur Alexis verra qu'il y en a de plus diligens que lui.

SIMON, *à Colin.*

C'est que tu t'y prends gauchement. Oh! à ton âge j'allois mieux que ça, je dis, y a moyen de réparer ça.

ROSETTE.

Quoi qu'il va encore dire, ce Monsieur Simon?

SIMON.

Rien que de juste. Un bouquet vaut ben un menuet, p't-être. Et ben, le Dimanche sous l'ormeau, quand le menuet est dansé, qu'est-qu'on fait?.... Heim!

ROSETTE.

Je ne sais pas, moi.

SIMON.

C'est-à-dire, que vous le savez : mais n'importe : demandez à tous les violons du monde : à la fin d'un menuet, pardine!

Un Violon exécute sur le chevalet : Baisez, baisez.

COLIN.

Ah! c'est vrai.

SIMON.

Un bouquet doit rapporter la même chose.

ROSETTE.

C'eſt ben vilain, Monſieur Simon, de conſeiller comme ça la malice.

COLIN, à Simon.

Vous voyez ben : Roſette ſe fâcheroit encore.

SIMON, à Colin.

Qu'eſt-ce que ça fait?

ROSETTE.

Qu'il n'y vienne pas toujours.

COLIN, à Simon.

Je n'oſe pas.

SIMON.

Mais qu'eſt-ce que tu ferois donc, ſi tu rencontrois un loup, pis que t'as peur d'un mouton comme ça. C'eſt bon ! Je m'en vas dire à tout le Village que Colin eſt un ſot ; qu'il fait l'amour comme ſi de rien n'étoit ; que..... laiſſe-moi faire, va ! On ſe moquera de toi comme tu le mérites.

COLIN.

Roſette !

ROSETTE.

Pas poſſible.

COLIN, à Roſette.

On ſe moquera de moi.

SIMON.

Oh ! t'en es ben ſûr.

COLIN, vivement, faiſant deux ou trois pas vers Roſette.

J'ai ma réputation à garder.

(*Colin s'arrête & se retourne vers Simon.*)

COLIN.

Si elle ne veut pas pourtant.....

SIMON.

On persifle.

COLIN.

Si elle se défend.

SIMON.

On combat.

COLIN, *allant précipitamment à Rosette.*
Combattons.

ROSETTE.

Monsieur Colin !

SIMON.

Courage. (*A part.*) Ça me rappelle mon jeune tems.

(*Petit combat entre Colin & Rosette, pendant les mesures suivantes. Simon en riant, les regarde, & attend gaiement l'issue du combat.*)

Les 8 premieres mesures de l'air : Ces braves Insulaires ; *& l'on restera sur le lever après la 8me mesure.*

SIMON.

Est-il pris ?

(*Colin donne à Rosette un baiser que l'on entendra.*)

Les 2 mesures ½ qui restent de l'air précédent : Il est pris, il est pris, il est pris.

(*Colin revient vers Simon d'un air triomphant.*)

SIMON.

C'est ça.

ROSETTE, *à part.*

Alexis n'est pas si hardi.

SIMON, *à Colin.*

V'là aussi comme je sortois des combats, moi, jadis, vainqueur : à présent c'est autre chose : j'ai l'-z-Invalides.

(*Pendant les 4 mesures suivantes, Rosette lève des yeux sévères sur Colin : & celui-ci la regarde tendrement.*)

4 Premieres mesures de l'air : Résiste-moi, belle Aspasie :
Tu me charmes, quand tu dis non.

COLIN.

Ah ! Rosette, que vous étiez belle en me refusant !

Les 2 mesures suivantes : Tu me charmes, quand tu dis non.

MÉLODRAME.

COLIN.

Votre devoir étoit de ne pas vouloir....

SIMON.

Sans doute : il ne feroit pas beau de ne pas faire la petite fimagrée.

Les 4 mesures suivantes : Fi de ces beautés, sans façon,
Qui préviennent la fantaisie !

(*Pendant ces 4 mesures ci-dessus, Colin s'est approché tendrement de Rosette.*)

COLIN.

Mais, moi, Rosette.....

Les 2 mesures suivantes : Le doux baiser que je t'ai pris.

COLIN.

Sans ce baiser-là, je n'étois pas heureux.

SIMON.

C'étoit un homme mort.

Les 2 mesures suivantes : Fut pour moi le bonheur suprême.

COLIN.

Qu'il m'a fait de plaisir !

SIMON.

Je vous dis ; rien de meilleur que ça.

Les 4 mesures suivantes : Il auroit perdu de son prix,
 Si tu l'avois offert toi-même.

(*Rosette qui jusqu'à cet instant a eu les yeux baissés, les lève pendant les 4 mesures précédentes.*)

SIMON.

Et ça t'auroit semblé moins bon, si Rosette n'avoit pas fait sa fière.

COLIN.

C'est vrai.

Les 2 dernieres mesures : Si tu l'avois offert toi-même.

ROSETTE.

Tenez, Monsieur Colin, je veux ben vous pardonner : mais c'est à eune condition.

COLIN.

Qu'exigez-vous, Rosette?

ROSETTE.

C'est que nous allons prier ensemble Monsieur Simon de ne pas faire de peine à Alexis.

COLIN.

Pourquoi lui en feroit-il?

SIMON.

Mais écoutez donc, Rosette ; moi, je fis bon comme un autre : mais, vous entendez ben, faut que les affaires se fassent.

ROSETTE.

MÉLODRAME.

ROSETTE.
Mais vous dites qu'Alexis fait toujours autant de besogne.

SIMON.
C'est vrai.

COLIN.
Je vois toujours vos terres, vot' Ferme en auffi bon état.

SIMON.
C'est vrai : mais enfin Colin, moi, je veux avoir mon monde sous ma main : & ce diable d'Alexis, au moment où je veux li parler, perfonne ; il se dépêche, il se dépêche, & pis bon foir ; il file comme une étoile, & on ne le voit plus.

COLIN.
Ah ! bah ! ne li cherchez pas noife ; c'est qu'apparemment il a d'-z-affaires.

SIMON.
Et non, mon ami, c'est que c'est jeune & ça court : je veux pas de ça, moi. Je m'en vas là à mes deux pieces de terre qui font-là, passé le petit bois, le long du chemin de fougere ; si j'y trouve Alexis, à la bonne-heure : si je ne l'y trouve pas, nous nous brouillerons.

ROSETTE.
Ah ! que vous êtes méchant !

COLIN.
Non, Rosette, il ne l'est pas : mais s'il l'étoit,

B

n'ayez pas d'inquiétude, Alexis trouveroit chez moi la place qu'il a chez le pere Simon.

SIMON.

Mais t'es d'eune bonne pâte, toi, de prendre comme ça le parti de ton rival.

COLIN.

Pourquoi pas ? Alexis eſt bon ouvrier ; & il eſt honnête homme. Je peux-t-y y en vouloir, moi, de ce qu'il aime ma maitreſſe ? Eune roſe vient d'éclore : tout le monde la trouve belle ; jeune fille, c'eſt de même. Me fâcher de ce qu'Alexis aime Roſette, ce feroit me fâcher de ce qu'il a des yeux : c'eſt à moi de tâcher de la mériter mieux que lui.... Je fais mon poſſible pour ça.... (*avec timidité.*) Roſette, j'ai..... préparé eune petite fête : mes ouvriers, mes amis, tout mon monde eſt prêt..... Si vous vouliez permettre....

ROSETTE.

Hélas, Monſieur Colin ! faut que je travaille, moi.

SIMON.

Bah ! ma chere amie, y a tems pour tout. Faut que ta fête ait lieu, Colin : j'en ſuis ; & je veux y danſer.

ROSETTE.

Dame ! ma mere y ſera : ſi a'-le veut ben....

SIMON.

La mere Dubois ! c'eſt la gaieté même : ah !

je fis sûr d'elle : je la retiens pour le menuet.
COLIN.
Je m'en vais donc rassembler tout mon monde.
SIMON.
Et moi, je m'en vas où que je vous ai dit. Oh ! sûrement j'y trouverai Alexis : je li dirai de venir danser avec nous.
COLIN.
Au revoir, Rosette.
ROSETTE.
Sans adieu, Monsieur Colin.
SIMON.
A tantôt mon enfant : nous nous amuserons; nous rirons, nous boirons, nous danserons ; eh ! vive la joie !

(*Colin s'en va d'un côté, en courant; & Simon s'en va de l'autre côté en dansant d'une maniere grotesque sur les 4 mesures suivantes.*)

Les 4 premieres mesures seulement de l'air : Ma commere, quand je danse, mon cotillon va-t-il bien ?

SCENE IV.
ROSETTE, *seule*.
Qu'il est heureux, ce Monsieur Colin ! de se divertir comme ça quand il le veut !.... Alexis ne le peut pas, lui ; il me ressemble : faut qu'il

travaille..... Mais qu'eft'qu'il veut donc dire, ce Monfieur Simon?.... Où qu'il peut donc tant aller, Alexis?.... Moi, je ne le vois qu'à la paffade. (*Avec un peu de dépit.*) Dame! je ne fuis pas la feule fille dans le Village : Y en a qui me valent ben, il eft permis de courir après elle. (*Elle foupire.* Remettons-nous à l'ouvrage.... Me v'là toute inquiète.

(*Elle va pour fe remettre à l'ouvrage: Elle apperçoit fa mere.*)

SCENE V.
LA MERE DUBOIS, ROSETTE.
(*La mere Dubois entre portant un fagot.*)

ROSETTE.
Voici ma mere.
(*Elle court au-devant de la mere Dubois, & fe charge du fagot.*

LA MERE DUBOIS.
Mets ça dans la maifon, ma fille : je n'ai apporté que ça pour aujourd'hui; pour la cuifine que je faifons, ça nous fuffira.

(*Rofette porte le fagot dans la maifon.*)

SCENE VI.
LA MERE DUBOIS, *feule.*
Comme a'va être furprife, quand je va li montrer ma bourfe! Un cent de fagots que j'ai

vendu! A'ne pourra pas concevoir ça: & je ne pourrai pas y expliquer encore. Ce pauvre garçon qui me rend tant de services, il ne veut pas que je parle. Comme il a le cœur bon! Que c'est aimable, un jeune homme, quand il se donne au bien! Son visage est frais comme nos roses; & son âme a la blancheur de nos lys.

SCENE VII.
LA MERE DUBOIS, ROSETTE.

LA MERE DUBOIS.
Viens ça, Rosette.

ROSETTE.
Quoi que c'est, ma mere?

LA MERE DUBOIS, *montrant & faisant sonner sa bourse, où l'on mettra 2 ou 3 écus.*

Quiens.

ROSETTE.
Oh! que d'argent!

LA MERE DUBOIS.
Y en auroit ben peu pour d'autres: mais y en a beaucoup pour nous.

ROSETTE.
Mais d'où ça vous vient-il, tout ça?

LA MERE DUBOIS.
De ma vente: un cent de fagots, ça vaut queuque chose.

ROSETTE.

Ah! ma bonne mere, vous travaillez trop.

LA MERE DUBOIS.

Non, ma fille.

ROSETTE.

Mais si fait, vous vous tuez.

LA MERE DUBOIS.

Je te dis que non, parce que je m'en vas te dire : quand je dis que je vas te dire, c'est-à-dire, que non, parce que t'entens ben, faut tenir sa parole. J'aurois ben du plaisir à te le dire : mais ça li feroit de la peine.

ROSETTE.

A qui ?

LA MERE DUBOIS.

Je te le disois ben ; mais suffit que je ne peux pas te le dire : c'est un secret ; & je veux faire mentir le proverbe qui accuse les femmes.

SCENE VIII.

LES PRÉCÉDENTES, SIMON.

(*Simon ne fait que traverser le Théâtre dans le fond.*)

SIMON.

Pas pus d'Alexis que dessus ma main.

ROSETTE.

V'là Monsieur Simon qui passe.

SIMON.

La besogne est faite; mais c'est égal: il me le payera.

(*Il sort.*)

SCENE IX.
LA MERE DUBOIS, ROSETTE.

LA MERE DUBOIS.

Laisse-le aller; nous l'avons vu passer dans le bois tout-à-l'heure: nous n'avons pas jugé à propos de li parler.

ROSETTE.

Vous étiez donc avec queuqu'un dans le bois?

LA MERE DUBOIS.

Ah! c'est que.... oui..... non.... si fait, j'avois rencontré eune personne.... A propos, t'as là un beau bouquet.

ROSETTE.

C'est Monsieur Colin qui me l'a apporté.

LA MERE DUBOIS.

C'est ben; faut qu'un jeune homme soit galant.

ROSETTE.

Oui; mais c'est qu'avec le bouquet il m'a donné aut'chose.

LA MERE DUBOIS.

Qu'est-ce que c'est?

24 ALEXIS ET ROSETTE,

ROSETTE.
Je n'ose pas vous le dire.

LA MERE DUBOIS.
Ah! parce que j'ai des secrets pour toi, tu veux prendre ta revanche.

ROSETTE.
Vous me gronderez peut-être.

LA MERE DUBOIS.
Ce seroit donc la premiere fois.

ROSETTE, *avec timidité, & embarras.*
Et ben, ma Mere.....

Les 4 premieres mesures du nouveau Confiteor.

ROSETTE.
Je vas vous l'avouer.

2 Mesures de l'air précédent.

P.

LA MERE DUBOIS.
Quel embarras que tu me fais-là donc?

2 Mesures suivantes.

ROSETTE.
C'est p't-être ma faute aussi.

MÉLODRAME.

2 Mesures suivantes.

ROSETTE.

Oui, j'aurois dû être encore pus méchante.

1 Mesure.

ROSETTE.

C'est ce Monsieur Colin.

1 Mesure.

LA MERE DUBOIS.

Et ben quoi?

1 Mesure.

ROSETTE.

Il m'a donné un baiser.

(*La Mere Dubois va en riant, à un coin de l'avant-scène, & Rosette la suit humblement*)

2 Mesures.

LA MERE DUBOIS.

Et non, ma fille, ce n'est pas la peine.

(*Rosette témoigne encore de la timidité.*)

2 Dernieres mesures.

LA MERE DUBOIS.

Et non, mon enfant, gny a pas à se repentir de ça : rien de pus naturel : la beauté est la fleur; & l'Amant a les droits du zéphir. Quand ton Pere me faisoit les doux yeux; quiens, je m'en ressouviens encore; c'est-là bas sous cet orme qu'étoit un ormeau dans ce tems-là : & ben ton pere, il faisoit le zéphyr comme un Ange. Le pauvre cher heume! Qu'il étoit aimable! Il me disoit : » Quiens, ma chere amie..... »

4 Premieres mesures de : Si le Roi m'avoit donné,
Paris sa grand'Ville.

» Si queuqu'un venoit m'offrir le Perou.....

4 Mesures suivantes : Et qu'il m'eût fallu quitter
L'amour de ma Mie.

» Et qu'il me dise : tenez, Dubois, v'la le
» Perou : laissez-là vot'bergere....

2 Mesures suivantes : J'aurois dis au Roi Henri :

» Je leux dirois, & ben ferme encore.....

2 Mesures suivantes : Reprenez votre Paris.

MÉLODRAME.

» Renguaînez vot'Perou.....

2 *Mesures suivantes* : J'aime mieux ma mie, ô gai !

» J'aime mieux ma Bergère. «

2 *Dernieres mesures* : J'aime mieux ma mie.

Tout ça me faisoit bien aise, entends-tu : ça fait que bras dessus, bras dessous, comme eune paire d'amis, je nous en revenions tout le long du bois.

Le refrain : Tout le long du bois.

Et gny a pas de mal à tout ça, quand un quenque-z-un à d'-z-intentions honnêtes, comme Colin en a, j'en fis sûre.... Mais son bouquet est magnifique.

ROSETTE.
C'est vrai qu'il est beau.

LA MERE DUBOIS.
Alexis ne t'en donne pas de comme ça.

ROSETTE.
Oh ! c'est égal.

LA MERE DUBOIS.
Mais en revanche.....

ROSETTE.
En revanche ?.....

LA MERE DUBOIS.

Oh! je m'entends. Ah! ça, ma fille, je m'en vas cheux le Collecteur, pis que je le peux. C'eſt bentôt le jour : vaut mieux payer avant qu'après : ça fait qu'on eſt débarraſſé.

ROSETTE.

Serez-vous long-tems.

LA MERE DUBOIS.

Non : je vas revenir tout de ſuite.

SCENE X.

LES PRÉCÉDENTES, ALEXIS.

(*Alexis entre en tenant une ſeule roſe en main.*)

ALEXIS.

Bon jour, Roſette!

LA MERE DUBOIS.

Quiens, je m'en vas te laiſſer en bonne compagnie; tu ne t'ennuieras pas.

ALEXIS.

Bon jour, Madame Dubois! comment que ça va?

LA MERE DUBOIS.

Pardine! gny a pas ſi long-tems que.....

(*Alexis lui fait ſigne de n'en pas dire davantage.*)

LA MERE DUBOIS.

(*A baſſe voix.*) Ah! c'eſt vrai : (*haut.*) Mais ça ne va pas mal.

MÉLODRAME.

(*Alexis regarde avec une admiration mêlée de dépit, le bouquet qu'à Rosette ; & celle-ci affecte une satisfaction mêlée d'ironie.*)

LA MERE DUBOIS, *à part, pendant cette petite pantomime.*

Faut que je m'en aille ; car si je restois, je finirois par trop parler..... (*Haut*) Je m'en vas où que je t'ai dit, Rosette : (*à Alexis.*) C'est eune petite affaire que j'ai : je te laisse avec ma fille. Adieu, mes enfants ! Je reviens dans l'instant. (*Elle sorte.*)

SCÈNE XI.
ALEXIS, ROSETTE.

ALEXIS.

La préférence que vous avez donnée à celui de Colin, est eune preuve de vot'bon goût : il est mille fois pus beau que le mien.

ROSETTE.

Je n'ai donné de préférence à personne : mais vous savez le proverbe : les premiers venus.....

ALEXIS.

C'est pas l'amour qui a inventé ce proverbe-là.

ROSETTE.

Non ; c'est la politesse : on ne peut pas dire au monde : Monsieur, attendez que Monsieur Alexis soit venu.

ALEXIS.

Monſieur Colin eſt ben heureux : il eſt le maître de venir auſſitôt qu'il veut.

ROSETTE.

Monſieur Alexis eſt ſans gêne : il quitte ſon travail quand il le veut : mais c'eſt pas pour venir ici.

ALEXIS.

Sans venir auprès de Roſette, on peut ne penſer qu'à elle & ne s'occuper que d'elle.

ROSETTE.

Faudroit prouver ça.

ALEXIS.

Oui, Roſette, je pourrois te le prouver : mais je n'ai garde : ces preuves-là gêneroient ton goût : je veux que ton cœur ſoit libre : je veux qu'il choiſiſſe franchement entre Colin & moi : je l'eſtime : il eſt aimable ; & malheureuſement pour moi, il eſt riche.

ROSETTE.

Tu crains ſa fortune ?

ALEXIS.

Oui.

ROSETTE.

Tu ne m'eſtimes donc pas moi ?

ALEXIS.

Et c'eſt parce que je t'eſtime : ta mere eſt pauvre : tu voudras p't-être.....

MÉLODRAME.

ROSETTE.

Quand je le voudrois : elle m'aime trop pour ne pas me forcer à fuivre mon penchant.

ALEXIS.

Et vers qui t'entraîne-t-il, ce penchant fi doux ?

ROSETTE.

Dame, Monfieur Simon ne fait pus ce que tu deviens : moi, je ne te vois prefque pas.... S'il n'y avoit que moi de fille au village,...... je n'aurois pas fi peur.

ALEXIS.

Ah ! Rofette, qui peux-tu craindre ?

Les 8 premieres mefures de : On ne peut aimer qu'une fois.

ALEXIS.

Si tu favois comme c'eft impoffible d'en aimer eune autre !

Les 8 mefures fuivantes de l'air ci-deffus.

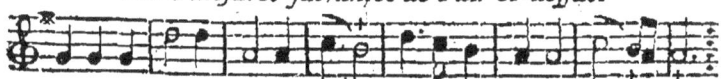

(*Rofette foupire pendant ces 4 mefures.*)

ALEXIS.

On dit que l'Amour eft un Dieu qui voltige : je ne crois pus ça depis que je t'adore : tu li coupes les aîles, à ce papillon-là ; & tu le rends conftant.

Les 8 dernieres mesures de l'air précédent.

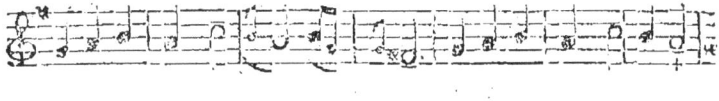

ROSETTE.

Voyons le donc, ce bouquet.

ALEXIS, *donnant sa rose.*

Quiens, Rosette, c'est eune seule rose : parmi les fleurs de mon jardin, alle étoit reine : qu'elle le soit encore parmi celles qui parent ton sein.

ROSETTE, *mettant la rose.*

Méchant, tu sais ben que je ne la regarderai pas comme la derniere.

AEXIS.

Que tu as de bonté !.... dis donc, où qu'est allée ta mere.

ROSETTE.

Cheux le Collecteur.

ALEXIS, *à part.*

Cheux le Collecteur ! comme à va être étonnée : je l'ai fait sans li rien dire.

ROSETTE.

Faut qu'à se fie ben à toi, pour te laisser comme ça aveuc moi : mais alle a tort de se fier de même à Monsieur Colin.

ALEXIS.

Pourquoi ça ?

ROSETTE.

Je me fis ben défendue : mais un garçon est

pus

pus fort qu'eune fille : ce Monsieur m'a pris un baiser.

ALEXIS.
Vas-tu encore là-dessus me rappeler ton vilain proverbe, que les premiers venus engraînent.

ROSETTE.
Oh ! je n'aime pas à faire de jaloux.

ALEXIS, *l'embrassant.*
Allons, t'as de la conscience.

ROSETTE.
Aveuc ça que ma Mere, quand j'y ai dit ça ; a'm'a répondu :

Le refrain ! Eh ! mais oui dea !

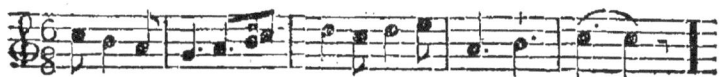

ALEXIS.
La Mere Dubois a raison.

ROSETTE.
Ah ! ça, tout ça est bon : mais Monsieur Simon te cherche partout : il est en colere contre toi.

ALEXIS.
Oh ! il se défâchera.

ROSETTE.
Il a été te chercher à ses pieces de terres au-delà du petit bois.

ALEXIS.
Je sais ben : il ne m'y a pas trouvé : mais ma besogne y étoit faite drès le grand matin.

C

ROSETTE.
C'est égal : il vient de repasser pour aller cheux lui : vas y.
ALEXIS.
Je m'en vas y aller : oh ! je ne crains rien.
ROSETTE.
A propos, Monsieur Colin va donner ici eune petite fête : veux-tu y venir danser ?
ALEXIS.
Je me garderai bien d'y manquer : qu'il paye les violons tant qu'il voudra, pourvu que je danse.
ROSETTE.
Allons, vas ; & raccommode-toi aveuc Monsieur Simon.
ALEXIS.
Rosette, pis que ta mere dit qu'il n'y a pas de mal.....
ROSETTE.
Oh ! v'là comme vous êtes vous autres : quand on vous donne un pied, vous en prenez deux.
ALEXIS, *l'embrassant.*
Et pargué ! d'eune étofe comme ça, on n'en sauroit trop prendre.
ROSETTE.
Finis donc.
ALEXIS.
Allons, je m'en vas cheux le pere Simon ; & je reviendrai par ici.
ROSETTE.
Au revoir ; dépêche-toi.

(*Alexis sort.*)

MÉLODRAME.

SCENE XII.

ROSETTE, *seule*.

QUEL embarras!

4 Premieres mesures de : J'avois juré sur l'Autel.

Faut se décider bentôt pourtant.

Les 4 mesures suivantes de l'air précédent.

Je sens ma raison & mon cœur qui se disputent.

Les 4 mesures suivantes de l'air précédent.

Ma raison dit que Colin est riche.

Les 2 mesures suivantes : La raison propose.
Piano.

Mais mon cœur parle en faveur d'Alexis.

Les 2 dernieres mesures : Mais l'amour dispose.
Forte.

C ij

SCENE XIII.

LA MERE DUBOIS, ROSETTE.

LA MERE DUBOIS *entrant avec vivacité.*

Il n'eſt pus ici Alexis ?

ROSETTE.

Non, ma mere, il vient de partir.

LA MERE DUBOIS.

Il a ben fait : j'allois le gronder d'importance.

ROSETTE.

Eſt-ce qu'il a fait queuque mal ?

LA MERE DUBOIS.

Du mal, non : mais trop de bien.

ROSETTE.

Comment, trop de bien ?

LA MERE DUBOIS.

Oh ! je li tiens encore parole : mais je ne li tiendrai pas encore long-tems.

ROSETTE.

Queu parole donc ?

LA MERE DUBOIS.

Tu veux tout ſavoir, toi. (*Lui donnant ſa bourſe.*) Quiens, ſerre s't'argent là.

ROSETTE, *prenant la bourſe.*

Mais y a en autant que quand vous êtes partie.

LA MERE DUBOIS, *cherchant dans sa poche, & en tirant un papier.*

C'est justement ça qui.... quiens, serre ce papier là avec, dans le petit tiroir qui ferme : tu sais ben ?....

ROSETTE, *prenant le papier.*

Oui, ma mere. (*A part en s'en allant.*) Mais qu'est qu'a' veut donc dire ?

(*Rosette entre dans sa maison.*)

SCENE XIV.

LA MERE DUBOIS, *seule.*

JE m'en vas cheux ce Collecteur : je tire mon argent : bernique ! on n'en veut pas. Tenez, qu'on me dit, v'là vot' quittance : pourquoi donc ça, que je dis ? Parce que, qu'on me dit. Mais, que je dis, qu'est-ce qu'a donc payé ? Je ne le connois pas, qu'on me dit.... Si ben que v'là qu'est dit : je ne dis pus rien : mais faut pas être sorciere pour deviner ça, parce qu'enfin ce jeune homme, c'est fort ben : mais chacun pour soi : c'est trop juste.

SCENE XV.

LA MERE DUBOIS, ROSETTE.

ROSETTE, *sortant de sa maison.*

A PROPOS, ma mere, j'ai oublié de vous le dire : Monsieur Colin va venir ici avec eune partie du Village : il dit que c'est eune petite fête : moi, j'y ai dit que je ne savois pas si vous le vouliez.

LA MERE DUBOIS.

Pourquoi pas, m'n enfant ? On ne sauroit avoir trop de gaieté dans ce bas monde.

ROSETTE.

C'est que tout ça li coûte de l'argent.

LA MERE DUBOIS.

C'est signe qu'il en a : quoique ça, t'as raison : faut pas amuser le monde. Dame ! Rosette, vois : Alexis, Colin ; Colin, Alexis ; choisis.

ROSETTE.

Ma mere, c'est à vous.....

LA MERE DUBOIS.

Non, Mam-zelle, non, Mam-zelle : vous avez un cœur : il n'est pas muet : vous n'êtes pas sourde : écoutez-le.

ROSETTE.

Monsieur Colin a fait ben des choses pour me plaire.....

LA MERE DUBOIS.

Alexis n'en a pas moins fait que lui.

ROSETTE.

Alexis n'eſt pas riche.....

LA MERE DUBOIS.

C'eſt vrai : mais ſi tu ſavois comben un bon cœur a de reſſources ! car enfin faut que je te diſe tout.

ROSETTE.

Ah ! ma mere, parlez : je devinerois-t-y d'avance que vous êtes du parti de mon cœur.

(*Elles ſont interrompues par Alexis.*)

SCENE XVI.

LES PRÉCÉDENTES, ALEXIS.

ALEXIS.

JE ne ſuis plus cheux Monſieur Simon.

ROSETTE.

O Ciel !

ALEXIS, *allant à Roſette.*

Ne t'afflige pas, Roſette : y a d'autres Fermiers que lui.

LA MERE DUBOIS.

La raiſon de ça ?

ALEXIS.

La raifon, c'eft qu'il m'a dit de mauvaifes raifons. — D'où venez vous, dit-il ? — Monfieur, je viens de queuque part : tout ce que j'ai à faire pour vous eft fait. — C'eft égal, dit-il : vous êtes un libertin. — Moi, Monfieur ? — Oui, vous, dit-il ; montrez-moi vot' argent, dit-il ; je vous en défie, dit-il.

LA MERE DUBOIS.

De quoi qu'il fe mêle ?

ALEXIS.

Mais, Monfieur, je l'ai gagné ; & j'en ai difpofé. — Taifez-vous, dit-il : vous êtes un coureur. Et pis, dit-il, il vous fied ben d'aller fur les brifées de Colin : il veut rendre Rofette heureufe : pourquoi, dit-il, vouloir l'en empêcher ? — Ah ! dame ! là-deffus, moi, je me fis fâché. — Monfieur, je fis trop honnête, & j'aime trop Rofette, pour contrequarrer fon bonheur ; & fi vous me connoiffiez..... — Je ne vous connois que trop, dit-il : allez vous-en. — Moi, là-deffus......

LA MERE DUBOIS.

Et ben ?.....

ALEXIS.

Je me fis en allé.

ROSETTE.

Ne te chagrine pas, Alexis : quiens, Monfieur Colin a dit que fi tu fortois de cheux Monfieur Simon, t'entrerois cheux lui.

MÉLODRAME.

LA MERE DUBOIS.

Je veux pas, moi; je veux qu'il rentre chez Simon. Je m'en vas le trouver, moi, & laisse faire. Tu ne me diras pus que je ne dise rien; parce que.... y a long-tems que mon cœur vouloit que je parle : & mon devoir le veut à préfent.

ALEXIS.

Mame Dubois!

LA MERE DUBOIS.

Non, c'est décidé.

Piano. Les 4 premieres mesures de : Brillantes fleurs.

LA MERE DUBOIS.

Qu'est'que c'est que ça ?...

ROSETTE.

C'est sûrement la fête que me donne Monsieur Colin. Monsieur Simon a dit comme ça qu'il en feroit : ainsi vous ne le trouveriez pas cheux lui.

LA MERE DUBOIS.

Et ben, je m'en vas l'attendre ici.

ROSETTE.

Il a dit qu'il vous retenoit pour le menuet.

LA MERE DUBOIS.

C'est bon ! je m'en vas li faire danser eune gavotte, moi.

SCENE XVII & derniere.

LES PRÉCÉDENTS, COLIN, SIMON, VILLAGEOIS, VILLAGEOISES.

Tout l'air de : Brillantes fleurs, vos vives couleurs.

(*Les Villageois & Villageoises, portant des guirlandes de fleurs, viennent former un pas devant Rosette, sur les 32 mesures de l'Air ci dessus. Rosette est à un coin de l'avant scène : sa mere est à côté d'elle sur le second plan ; & Alexis se range à côté de la mere Dubois. A la fin du pas les Villageois & Villageoises, groupant leurs guirlandes, forment une haie de fleurs au fond du Théâtre : Colin alors occupe le milieu de la scène : & Simon se trouve à l'autre coin opposé à celui de Colette. Colin salue Rosette.*)

SIMON.

ALLONS, Rosette, de la joie! Eh! v'là la mere Dubois : j'allons danser ensemble.

LA MERE DUBOIS.

Nous deux ?

SIMON.

Sans doute : je fommes vieux : mais je valons encore queuque chofe.

LA MERE DUBOIS.

A la bonne heure pour moi : mais vous, vous ne valez rien.

SIMON.

Ah ! mere Dubois, capable de vous prouver le contraire.

LA MERE DUBOIS.

Oh ! je ne parle pas de la bagatelle, moi, parce que s'il m'en fouvient, il ne m'en fouvient guères. (*En mettant la main fur fon cœur.*) Je parle de ça.

SIMON.

Comment, de ça ?

LA MERE DUBOIS.

Oui, du cœur, de la bonté, de la confcience.

SIMON.

J'en ai autant qu'un autre.

LA MERE DUBOIS.

C'eft pas vrai, pis que vous avez renvoyé Alexis.

SIMON.

Oh ! il vous aura conté ça comme il aura voulu.

LA MERE DUBOIS.

Il n'a jamais menti : c'eft vous qu'êtes un rocher. V'là comme on foupçonne à tort. Cet Alexis, qui fe dépêchoit de faire vot' befogne, pour aller, dites-vous, je ne fais où ; cet Alexis

accouroit dans la forêt où je travaille : fes bras ne ceffoient de labourer votre terre, que pour venir aider ma vieilleffe : il me coupoit mon bois, il me le raffembloit, & triploit mon gain. J'ai fouffert fes fecours, parce qu'on ne peut pas refufer ceux de l'amitié & de l'amour.

ROSETTE, *à Alexis.*

Le v'là donc ce fecret !

SIMON.

Eft-ce que je favois tout ça, moi ?

LA MERE DUBOIS.

Tous les jours fa fueur couloit pour m'être utile : v'là les bouquets qu'il donnoit à Rofette. Et fon argent dont vous lui demandiez compte, ah ! par exemple, Alexis, je ne te paffe pas celui-là ; je vas cheux le Collecteur : je compte faire la cadence du pouce : pas du tout : Monfieur a payé.

SIMON.

Et que ne me difoit-il tout ça ? je l'aurois exhorté à faire encore davantage ; & pis qu'il plaçoit comme ça fon argent, ma bourfe auroit été à fon fervice.

ALEXIS.

Pardon, Monfieur Simon ! Pardon, Rofette ! (*à Rofette.*) Je fais comben t'aimes ta mere, en parlant, j'aurois p't-être dû ton cœur à la reconnoiffance ; & je voulois le devoir à l'amour.

SIMON.

Qu'eft-que tu dis de tout ça, Colin ? Je ne fais pas : mais je crois que tu ne peux pas chanter :

MÉLODRAME.

Le refrain : La bonne aventure, ô gai !

ROSETTE.

Monsieur Colin, ne m'en voulez pas : mais Alexis mérite ben de devenir l'enfant de ma mere, pis qu'il en remplit les devoirs depuis si longtems.

COLIN, *avec attendrissement.*

Alexis, aime Rosette autant que je l'aurois aimée. Je perds une maitresse : rends-moi cette perte moins douloureuse, en me faisant trouver en toi un bon ami.

SIMON.

Moi, je saurai réparer ma faute : Alexis, t'es toujoux cheux moi. Et vous. mere Dubois, ne soyez pus mame tempête : il est si bon enfant, que j'aurai du plaisir à m'imaginer que je sis son pere.

COLIN, *aux Villageois & Villageoises.*

Vous qui deviez célébrer mon bonheur, célébrez celui d'Alexis & de Rosette.

ROSETTE, *au Public.*

Et vous, Messieurs,

Les 6 premieres mesures de : C'est un charmant pays.

Alexis & Rosette implorent votre faveur :

Les 3 mesures suivantes.

ALEXIS ET ROSETTE,

Si vous daignez approuver leur mariage,

Les 3 mesures suivantes.

Ces deux Époux ne cesseront de faire

3 Dernieres mesures : L'Amour, la nuit & le jour.

(*Les Acteurs saluent, se rangent sur les Coulisses, & restent Spectateurs du Ballet.*

F I N.

AUX ENFANS (*)
QUI ONT JOUÉ MA PIÈCE.

Si Dieu, dit-on, lui prête vie,
Petit poisson deviendra grand :
Sûr de gagner, moi, je parie
Qu'ainsi fera votre talent.
Vous débitez si bien ma Prose ;
Et mon ouvrage vous doit tant,

(*) A Mlle. *Trial*, qui joue le rôle d'Alexis.
A Mlle. *Lévéque*, qui joue celui de Rosette.
A Mlle. *Brion*, qui joue le rôle de la mere Dubois.
A Mlle. *Justine*, qui joue le rôle de Colin.
Pour Monsieur *Lefort*, qui joue le rôle du pere Simon ; il n'est pas du nombre des enfans : mais il est du nombre de ceux que je remercie. Sa taille est une preuve que dans les petites boëtes les bons onguents,

Que je m'étonne, & que je n'ose
Reconnoître en lui mon enfant.
Si dans les jardins de Thalie
Le bouton se fait tant aimer,
Combien la fleur épanouie
Saura-t-elle un jour nous charmer !
Mais n'oubliez qu'il faut culture
Aux fruits, aux fleurs, à notre esprit;
Ainsi le veut Dame Nature :
Sans le travail tout dépérit.
A ce travail rien n'est contraire,
Autant que douce volupté,
Je ne suis pas Caton sévère ;
Mais je vous dois la vérité.
Mes enfans, bientôt sur vos traces,
S'empresseront galants courtois :
Ces galants chanteront vos grâces ;
Mais méfiez-vous de leurs voix.
Que renards n'aient pas l'avantage :
Songez à Monsieur du Corbeau ;
Et gardant bien votre fromage,
Ne donnez pas dans le panneau.
C'est un beau pays que Cythère :
On y moissonne doux attraits !
Mais, croyez-moi, dans cette terre
Le talent ne mûrit jamais.
N'aimez, n'aimez que cette scène,
Où vous faites tant de progrès :
L'Étude pour vous n'est point peine;
Chaque leçon est un succès.
Mais en parcourant la carrière,
Rendez grâces au Bienfaiteur,
Qui vous en rouvrit la barrière :
Vous lui devez talens, bonheur.

Pensez au zèle infatiguable,
Pensez aux peines de celui
Qui de ce Bienfaiteur aimable
A sçu vous procurer l'appui.
Votre scène restoit muette
Sans lui : sans lui je suis certain,
Qu'*adieu paniers, vendange est faite,*
Auroit été votre refrain.
C'est bien le meilleur des Apôtres :
Croyez-moi, ne suis point flatteur :
Quand vous direz vos Patenôtres,
Coulez un mot en sa faveur.
Or, ai-je fait ma Dédicace :
Enfans, veuillez la recevoir :
De tout mon cœur je vous embrasse ;
Et vous souhaite le bon soir.

F I N.

Lû & approuvé. A Paris, ce 26 Juin 1786. SUARD.

Vû l'Approbation, permis d'imprimer. A Paris, ce 30 Juin 1786.
DE CROSNE.

www.ingramcontent.com/pod-product-compliance
Lightning Source LLC
Chambersburg PA
CBHW071651240526
45469CB00020B/1602